中国古代经典碑帖

颜真卿多宝塔碑

主编 黄文新

天津出版传媒集团

天津人民美术出版社

图书在版编目（CIP）数据

颜真卿多宝塔碑 / 黄文新主编. -- 天津 ： 天津人民美术出版社，2023.12
（中国古代经典碑帖）
ISBN 978-7-5729-0326-7

Ⅰ. ①颜… Ⅱ. ①黄… Ⅲ. ①楷书－碑帖－中国－唐代 Ⅳ. ①J292.24

中国版本图书馆CIP数据核字(2022)第216289号

中国古代经典碑帖《颜真卿多宝塔碑》

ZHONGGUO GUDAI JINGDIAN BEITIE YAN ZHENQING DUOBAOTABEI

出　版　人：杨惠东
责　任　编　辑：田殿卿
助　理　编　辑：边　帅　李宇桐
技　术　编　辑：何国起　姚德旺
封　面　题　字：唐永平
出　版　发　行：天津人民美术出版社
社　　　　址：天津市和平区马场道150号
邮　　　　编：300050
电　　　　话：(022) 58352900
网　　　　址：http://www.tjrm.cn
经　　　　销：全国新华书店
制　　　　版：天津市彩虹制版有限公司
印　　　　刷：鑫艺佳利（天津）印刷有限公司
开　　　　本：889mm×1194mm　1/16
印　　　　张：3
印　　　　数：1-5000
版　　　　次：2023年12月第1版
印　　　　次：2023年12月第1次印刷
定　　　　价：24.00元

前　言

中国书法艺术，历代名家层出不穷，风格各异，流派纷呈，或潇洒秀逸，或刚劲挺拔，或开拓奔放，或浑厚古朴。临帖，是我们所有学习书法人的共识，取古法之经典，悟先贤之神采。赵孟頫云：『学书在玩味古人法帖，悉知其用笔之意，乃可有益。』学习书法必须临帖，那么择帖就变得尤为重要。我们在择帖时，应尽量采用最接近真迹的优良版本，宋米芾《海岳名言》云：『石刻不可学，但自书使人刻之，已非己书也。故必须得真迹观之，乃得趣。』此话颇有道理。若能见到墨迹，便不必再用拓本。而时至今日，印刷技术的飞跃发展，让我们大开眼界，高清的数据采集，高规格的纸质印刷，很多的细节都做到了原汁原味，高清范本琳琅满目，做到了真正的『下真迹一等』。《中国古代经典碑帖》系列是一套精选的书法碑帖丛书，甄选了热度高、市场需求量大的品类，最大限度地还原了碑帖的真实面貌，全书四色彩印，开本采用博物馆的高清扫描数据，力求达到最好的艺术审美效果，希望为广大书法爱好者提供性价比高的学习资料。

《颜真卿多宝塔碑》简介

《多宝塔碑》，全称《大唐西京千福寺多宝佛塔感应碑》，岑勋撰文，徐浩隶书题额，颜真卿书丹，史华刻石，唐天宝十一年（七五二）立。原石立于唐长安安定坊千福寺（今西安城西南火烧碑西村附近），后移至西安府儒学，今在西安碑林。碑高二百八十五厘米，宽一百○二厘米，全碑三十四行，满行六十六字。碑阴刻《楚金禅师碑》，释飞锡撰文，吴通微书丹。碑侧刻金莲峰真逸题名、金明昌五年刘仲游诗。

大唐西京千福寺多寶佛
塔感應碑
南陽岑勛撰
判尚書武部員外
邪顏真卿書

朝議郎
郎琅
朝散大

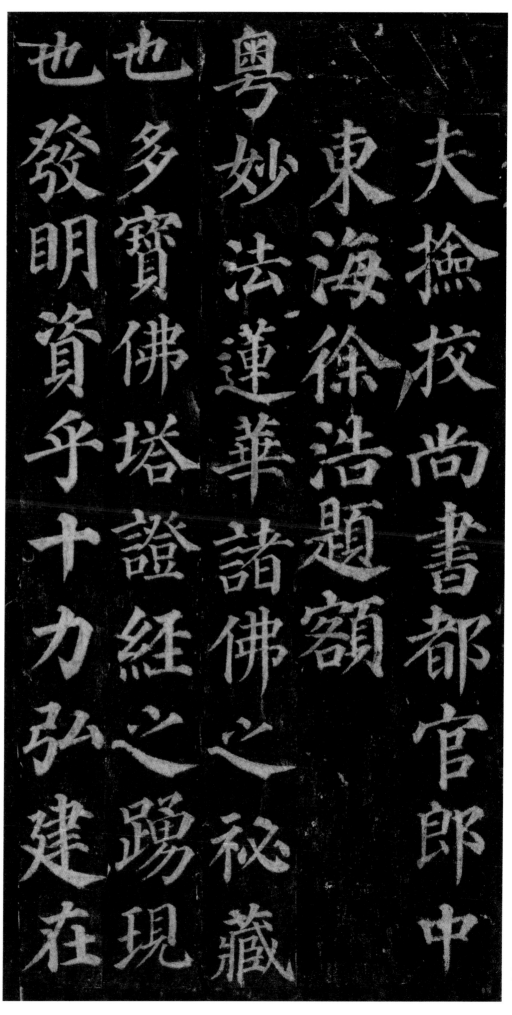

夫檢校尚書都官郎中東海徐浩題額粵妙法蓮華諸佛之祕藏也多寶佛塔證經之踴現也發明資乎十力弘建在

夫、检校尚书都官郎中、东海徐浩题额。粤《妙法莲华》，诸佛之祕藏也；多宝佛塔，证经之踊现也。发明资乎十力，弘建在

求四依有禪師法号楚金

姓程廣平人也祖父並信

著辉門慶歸法胤母髙氏

久而無姓夜夢諸佛覺而

有娠是生龍象之徵無取

熊罷之兆誕彌厥月炳然殊相岐嶷絶於葷茹髫齔不為童遊道樹萌牙聳豫章之楨幹禪池畎澮涵巨海之波濤年甫七歲居然

熊罴之兆。诞弥厥月，炳然殊相。岐嶷绝于荤茹，髫龀不为童游。道树萌牙（芽），耸豫章之桢干（干）；禅池畎浍，涵巨海之波涛。年甫七岁，居然

厌俗，自誓出家。礼藏探经，《法华》在手。宿命潜悟，如识金环；总持不遗，若注瓶水。九岁落发，住西京龙兴寺，从僧篆也。进具之年，升座

厭俗自誓出家禮藏探經法華在手宿命潛悟如識金環摠持不遺若注瓶水九歲落髮住西京龍興寺從僧篆也進具之年昇座

讲法顿收珍异窮子之
疾走直诣宝山無化
可息尔後因静夜持
誦至
多宝塔品身心泊然如入
禅定忽见宝塔宛在目前

讲法。顿收珍藏，异穷子之疾走，直诣宝山，无化城而可息。尔后因静夜持诵，至《多宝塔品》，身心泊然，如入禅定。忽见宝塔，宛在目前。

釋迦分身遍滿空界行勤

聖現業淨感深悲生悟中

淚下如雨遂布衣一食不

出戶庭期滿六年建

塔既而許王瓘及居士趙

释迦分身，遍满空界。行勤圣现，业净感深。悲生悟中，泪下如雨。遂布衣一食，不出户庭，期满六年，誓建兹塔。既而许王瓘及居士赵

崇信女普意善来稽首咸
捨珎財禅師以爲輯莊嚴
之因資爽塏之地利見千
福默議於心時千福有懐
忍禅師忽於中夜見有一

崇、信女普意，善来稽首，咸舍珍财。禅师以为辑庄严之因，资爽垲之地，利见千福，默议于心。时千福有怀忍禅师，忽于中夜，见有一

水發源龍興流注千福清
澄泛灩中有方舟又見寶
塔自空而下久之乃滅即
今建塔處也寺內淨人名
法相先於其地復見燈光

遠望則明近尋即滅竊以

水流開於法性舟泛表於

慈航塔現兆於有成燈明

示於無盡非至德精感其孰

䡄躰與於此又禪師建言

远望则明，近寻即灭。窃以水流开于法性，舟泛表于慈航。塔现兆于有成，灯明示于无尽。非至德精感，其孰能与于此？及禅师建言，

雜然歡慊負畚荷插于槖

于槖登登憑是板是築

灑以香水隱以金鎚我能

竭誠工乃用壯禪師每夜

於築階所懇志誦經勵精

杂然欢慊。负畚荷插，于槖于囊。登登凭凭，是板是筑。洒以香水，隐以金锤。我能竭诚，工乃用壮。禅师每夜于筑阶所，恳志诵经，励精

行道衆聞天樂咸嗅異香

喜歎之音聖凡相半至天

寶元載創構材木肇安相

輪禪師理會佛心感通

帝夢七月十三日　勅内

行道。众闻天乐，咸嗅异香。喜叹之音，圣凡相半。至天宝元载，创构材木，肇安相轮。禅师理会佛心，感通帝梦。七月十三日，敕内

侍趙思侶求諸寶坊驗以
所夢入寺見塔禮問禪師
聖夢有孚法名惟肖其日
賜錢五十萬絹千匹助建
修也則知精一之行雖先

侍赵思侣求诸宝坊，验以所梦。入寺见塔，礼问禅师。圣梦有孚，法名惟肖。其日赐钱五十万，绢千匹，助建修也。则知精一之行，虽先

天而不違，純如之心，當後
佛之授記，昔漢明永平之
日，大化初流，我皇天寶
之年寶塔斯建，同符千古，
昭有烈光，於時道俗景附，

檀施山積，厐徒度財，功百其倍矣。至二載，敕中使楊順景宣旨，令禪師于花萼樓下迎多寶塔額。遂總僧事，備法儀。宸眷俯

檀施山積厐徒度財功百

其倍矣至二載百令禪師於

楊順景宣迎多寶塔額遂

花萼樓下多寶塔額遂

揔僧事備法儀宸睠俯

臨額書下降又賜絹百疋

聖札飛毫動雲龍之氣象

天文挂塔駐日月之光輝

至四載塔事將就表請慶

齋歸功帝力時僧道四

临，额书下降，又赐绢百匹。圣札飞毫，动云龙之气象；天文挂塔，驻日月之光辉。至四载，塔事将就，表请庆斋，归功帝力。时僧道四

部會逾萬人有五色雲團
輔塔頂衆盡瞻觀莫不崩
悅大哉觀佛之光利用賓
于法王禪師謂同學曰鵬
運滄溟非雲羅之可頓心

部，会逾万人。有五色云团辅塔顶，众尽瞻睹，莫不崩悦。大哉观佛之光，利用宾于法王。禅师谓同学曰：鹏运沧溟，非云罗之可顿；心

游寂灭，岂爱纲之能加。精进法门，菩萨以自强不息。本期同行，复遂宿心。凿井见泥，去水不远；钻木未热，得火何阶？凡我七僧，聿怀

游寂滅，豈愛綱之能加精進法門菩薩以自強不息本期同行復遂宿心鑿井見泥去水不遠鑽木未熱得火何階凡我七僧聿懷

一志晝夜塔下誦持法華

香煙不斷經聲遞續炯以

為常沒身不替自三載每

春秋二時集同行大德四

十九人行法華三昧尋奉

一志，昼夜塔下，诵持《法华》。香烟不断，经声递续。炯以为常，没身不替。自三载，每春秋二时，集同行大德四十九人，行法华三昧。寻奉

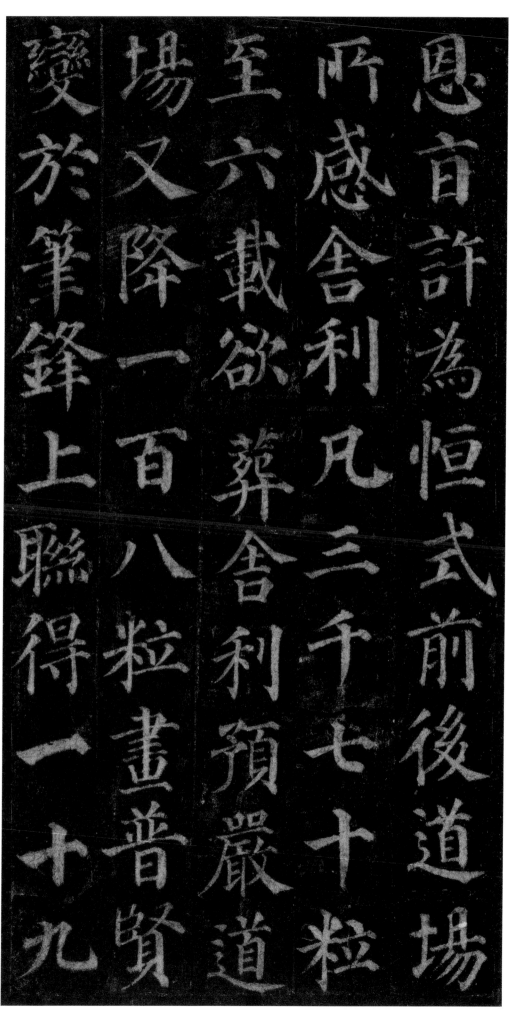

恩旨許為恆式前後道場
所感舍利凡三千七十粒
至六載欲葬舍利預嚴道
場又降一百八粒畫普賢
變於筆鋒上聯得一十九

粒，莫不圆体自动，浮光莹然。禅师无我观身，了空求法，先刺血写《法华经》一部、《菩萨戒》一卷、《观普贤行经》一卷，乃取舍利三千粒，盛

粒莫不圓體自動浮光瑩
然禪師無我觀身了空求
法先刺血寫法華経一部
菩薩戒一卷觀普賢行経
一卷乃取舍利三千粒盛

以石函，兼造自身石影，跪而戴之，同置塔下，表至敬也。使夫舟迁夜壑，无变度门；劫筭墨尘，永垂贞范。又奉为主上及苍生写《妙

以石函造自身石影跪而戴之同置塔下表至敬也使夫舟遷夜壑無變度門劫筭墨塵永垂貞範又奉為主上又蒼生寫妙

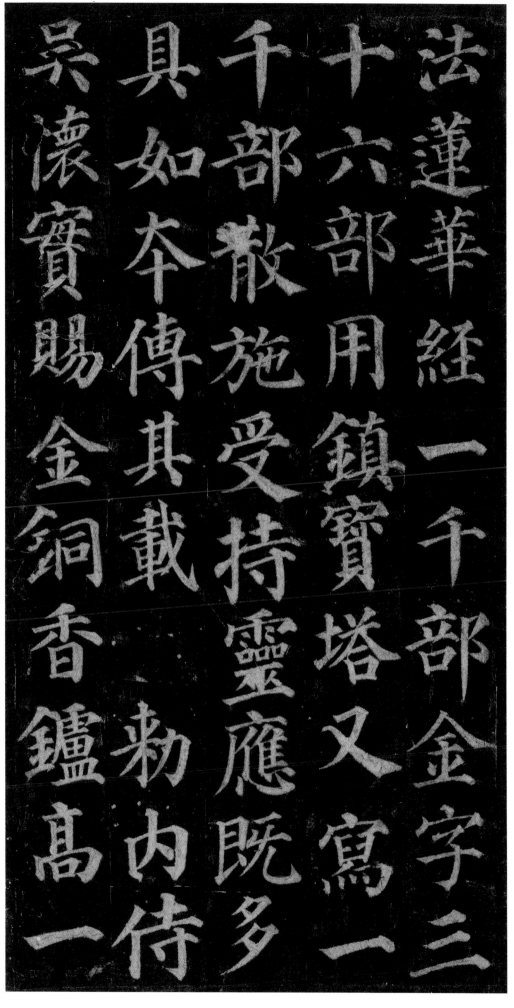

法蓮華經一千部金字三

十六部用鎮寶塔又寫一

千部散施受持靈應既

具如本傳其載勅內侍

吳懷寶賜金銅香鑪髙一

法莲华经》一千部（金字三十六部）用镇宝塔。又写一千部，散施受持。灵应既多，具如本《传》。其载敕内侍吴怀实赐金铜香炉，高一

丈五尺奉表陳謝手詔批

云師弘濟之願感達人天

莊嚴之心義成因果則法

施財施信所宜先也

上握至道之靈符受如來

丈五尺，奉表陈谢。手诏批云：「师弘济之愿，感达人天：：庄严之心，义成因果。则法施财施，信所宜先也。」主上握至道之灵符，受如来

之法印非禪師大慧超悟

無以感於宸衷非主

上至瞿文明無以鑒於誠

顥倬彼寶塔爲章梵宮經

始之功真僧是葺克成之

之法印。非禅师大慧超悟，无以感于宸衷；非主上至圣文明，无以鉴于诚愿。倬彼宝塔，为章梵宫。经始之功，真僧是葺；克成之

業，聖主斯崇。尔其为状也，则岳耸莲披，云垂盖偃。下欻崛以踊地，上亭盈而媚空，中晻晻其静深，旁赫赫以弘敞。礜碱承陛，琅玕

业�主斯崇尔其為狀
也則岳聳蓮披雲垂蓋偃
下欻崛以踊地上亭盈而
媚空中晻晻其靜深旁赫
赫以弘敞礜碱承陛琅玕

綷檻玉瑱居楹銀黃拂戶

重簷疊栱畫栱叉宇環其

辟瑞坤靈嵒屓以負砌天

祇儼雅而翊戶或復肩架

摰鳥肘摲俯虵冠盤巨龍

綷檻。玉瑱居楹，银黄拂户。重檐叠于画栱，反宇环其璧珰。坤灵顗屃以负砌，天祇俨雅而翊户。或复肩架摰鸟，肘摲修蛇，冠盘巨龙，

帽抱猛獸勃如戰色有覥
其容窮繪事之筆精選朝
英之偈贊若乃開局鑣窺
奧祕二尊分座疑對鷲山
千帙發題若觀龍藏金碧

炅晃環珮葳蕤至术列三
乘分八部聖徒翕習佛事
森羅方寸千名盈尺萬象
大身現小廣座能卑湏弥
之容欻入芥子寶盖之狀

炅晃，环佩葳蕤。

至于列三乘，分八部，圣徒翕习，佛事森罗。

方寸千名，盈尺万象。大身现小，广座能卑。须弥之容，欻入芥子，宝盖之状，

29

顿覆三千。昔衡岳思大禅师，以法华三昧，传悟天台智者，尔来寂寥，罕契真要。法不可以久废，生我禅师，克嗣其业，继明二祖，相望

顿覆三千昔衡岳思大禅
师以法华三昧傅悟天台
智者尔来寂寥罕契真要
法不可以久废生我禅师
克嗣其业继明二祖相望

百年夫其法華之教也開
玄關於一念照圓鏡於十
方指陰界為妙門驅塵勞
為法侶聚沙能成佛道合
掌已入聖流三乘教門總

百年。夫其法华之教也，开玄关于一念，照圆镜于十方。指阴界为妙门，驱尘劳为法侣。聚沙能成佛道，合掌已入圣流。三乘教门，总

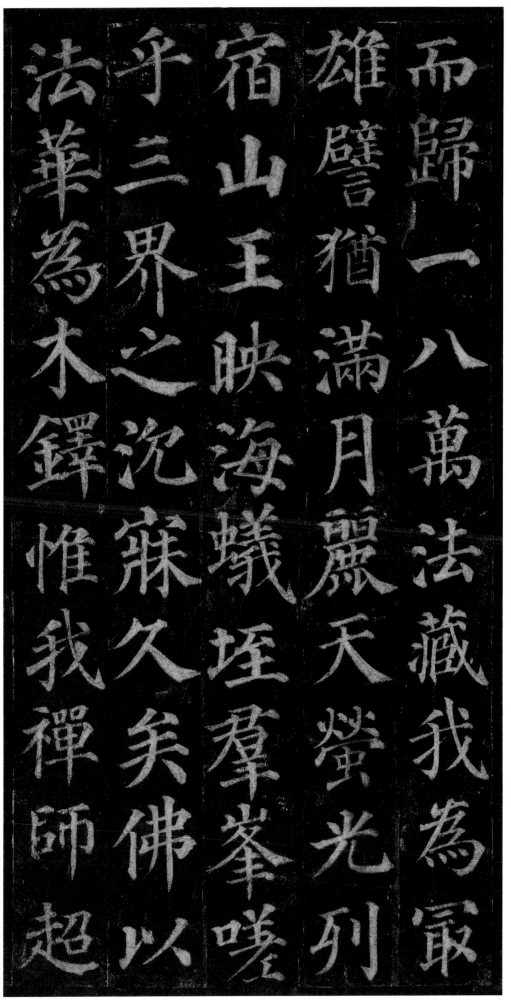

而歸一，八萬法藏，我為最雄。譬猶滿月麗天，螢光列宿，山王映海，蟻垤群峰。嗟乎！三界之沈寐久矣。佛以《法華》為木鐸，惟我禪師超

然深悟其皃也岳渎之秀
冰雪之姿果屑贝齿莲目
月面望之厉即之温观相
未言而降伏伏之心已過半
矣同行禅师抱玉飛錫襲

然深悟。其皃（貌）也，岳渎之秀，冰雪之姿，果唇贝齿，莲目月面。望之厉，即之温，睹相未言，而降伏之心已过半矣。同行禅师抱玉、飞锡，袭

衡台之祕躅傳止觀之精
義或名高帝選或行密
衆師共弘開示之宗盡契
圓常之理門人苾蒭如巖
靈悟淨真真空法濟等以

衡台之祕躅，传止观之精义，或名高帝选，或行密众师，共弘开示之宗，尽契圆常之理。门人苾蒭、如岩、灵悟、净真、真空、法济等，以

定慧爲文質以戒忍爲剛

柔含朴玉之光輝等㫋檀

之圍繞夫發行者因圓

則福廣起因者相相遣則

慧深求無爲於有爲通解

定慧为文质，以戒忍为刚柔。含朴玉之光辉，等㫋檀之围绕。夫发行者因，因圆则福广；起因者相，相遣则慧深。求无为于有为，通解

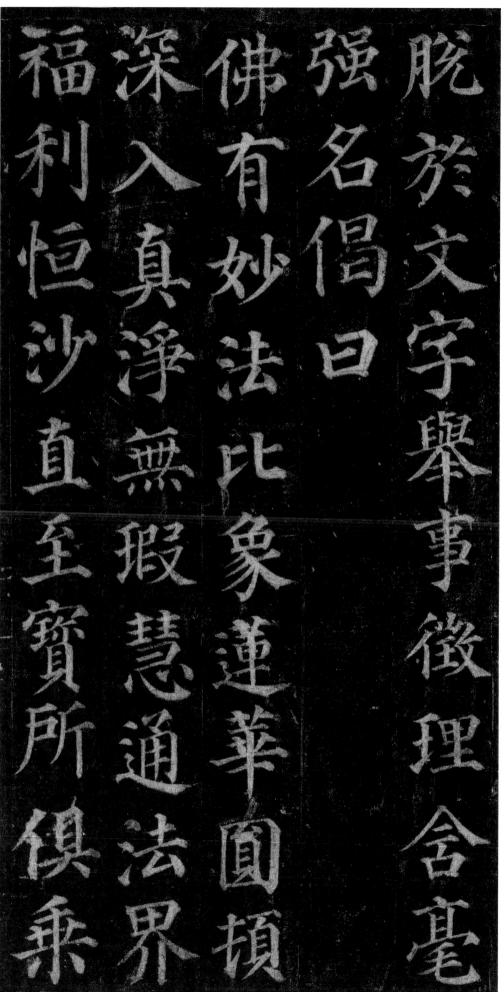

脱於文字舉事徵理舍毫
強名偈曰
佛有妙法比象蓮華圓頓
深入真淨無瑕慧通法界
福利恒沙直至寶所俱乘

大車。其一。於戲上士，发行正勤。缅想宝塔，思弘胜因。圆阶已就，层覆初陈。乃昭帝梦，福应天人。其二。轮奂斯崇，为章净域。真僧草创，

大車一其一於戲上士發行正

勤緬想寶塔思弘勝因圓

階巳就層覆初陳乃昭

帝夢福應天人其二輪奐斯

崇爲章淨域真僧草創

聖主增飾中座眈眈飛簷

翼翼薦臻靈感歸我帝

其三念彼後學心滯迷封

昏衢未曉中道難逢常驚

夜枕還懼真龍不有禪伯

圣主增饰。中座眈眈，飞檐翼翼。荐臻灵感，归我帝力。其三。念彼后学，心滞迷封。昏衢未晓，中道难逢。常惊夜枕，还惧真龙。不有禅伯，

谁明大宗？其四。

大海吞流，崇山纳壤。教门称顿，慈力能广。功起聚沙，德成合掌。开佛知见，法为无上。其五。

情尘虽杂，性海无漏。定养圣胎，

誰明大宗　其四

大海吞流崇

山納壤教門　稱頓慈力能

廣功起聚沙　德成合掌開

佛知見法為　無上其五情塵

雖難性海無　漏之養聖胎

染生迷觳。斷常起縛，空色同謬。薝蔔現前，餘香何嗅。其六。形彤法宇，縶我四依。事該理暢，玉粹金輝。慧鏡無垢，慈燈照微。空王可托，本

染生迷觳斷常延縛空色同謬薝蔔現前餘香何嗅其六彤彤法宇縶我四依事諛理暢玉粹金輝慧鏡無垢慈燈照微空王可本

40

顧同歸其七
天寶十一載歲次壬辰
四月乙丑朔廿二日戊
成建勅檢校塔使正
議大夫行內侍趙思侶

愿同归。其七。天宝十一载，岁次壬辰，四月乙丑朔廿二日戊戌建。敕检校塔使：正议大夫、行内侍赵思侣，

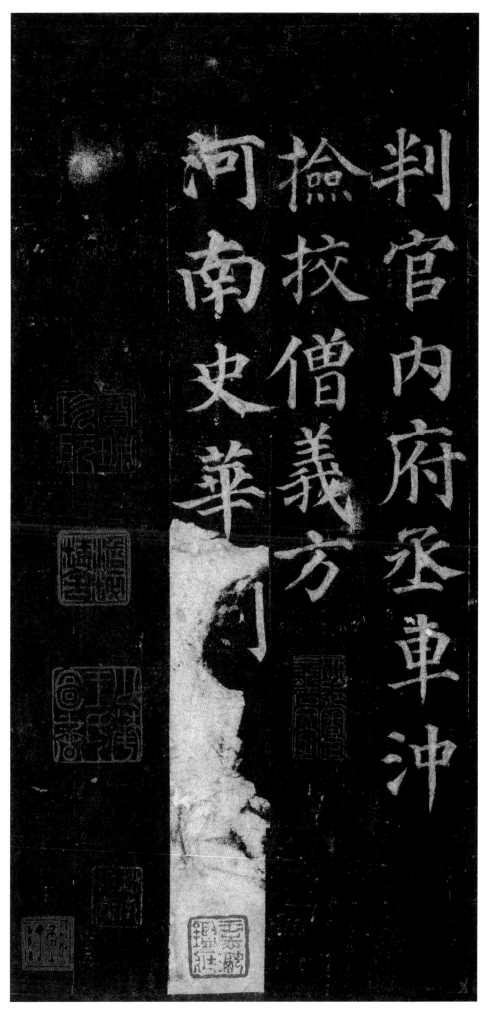

判官内府丞車沖

撿校僧義方

河南史華

判官：内府丞車沖。 检校：僧义方。河南史华刻。

42